作篆通叚

丙辰二月初九日
羅剌江民重輯
於武昌東鄉

作篆通叚卷下

王福厂原稿

韓登安校錄

出禺 篆匕 果

禾 穜 篆匕 筆

稚 穉

秸 稻

稿 離

稉 稈

内 禾

穗 黁

稊 無篆匕 糕

秪 祇

穰 稈

稻 俗篆匕 又匕 柀 緰

一

粹　穄　稇　秣　秔　秤

秣　　　　　秤
　　　　　稱俗从禾稱
　　　　　渭字从匕

稷　稱　秕　耗　穖
从匕　　　从匕稜　稻　从匕穠
　　　　　稜乃棱之俗　　詩何彼穠矣今从农

僖　穛　穀　稜　秕
僖揚也　从匕穛　无从匕穛　　　从匕
　穛淮生穀曰穛　穜早取穀也刈稻　體　又从

秠　篆作[篆]　穮　秒[禾六]

稑　篆作[篆]　穆　穉

穜　俗作種[篆]　秘　俗作祕[篆]祕

秋　隸作[篆][篆]　穋[篆]稑　通作[篆]种仲

糜　無[篆][篆]蘪[篆]　詩維穈維芑芑也　藘藗赤苗嘉穀也

秭　篆作[篆]栟

穮　篆作[篆]　穇　通作[篆]穧稽[篆]糦

稯　俗作[篆]穧　通作[篆]種仲

稯　篆作[篆]　稯[篆]糦

穇　俗作[篆]穧　通作[篆]隱　二

穇禾聚束也穧　禾束屯音義同

穴

窾　史記太史公自序實不中其聲者謂之窾窾注空也

竂　窅
隸曰

窟　塭
篆曰

窞　復
篆曰

穿　阱

窆　窫
俗篆曰

窬　窋
隸曰

竊　窳
隸曰　簾

窊　窋
篆曰　窋
通曰　阱

窳　窘
篆曰　窘

窯　窲
篆曰　窲

窔　窲
篆曰　窲

竈　窅
隸曰　窅

窋　窳
俗篆曰　窳

容　俗凹　篆臣　間

窊　祇臣

穴咔　篆臣

窪　祇臣　陸

寮　祇臣

立宁　俗　篆臣　或臣　豎　篆臣　豎

眾　祇臣

競　隸臣　从言儿不　以主兄　竑　篆臣　通臣

頌　俗　篆臣

竹鐘段　鐘　鐘籠竹名芑登韻速語卞和　退怨涛空山秋歟滂龍鐘

笘　祇臣　宓　穴立竹　答　俗篆臣　答小禾芑今俗為　酬荅意

三

簽　篠　節　篷　笈　笞　邃　箐

竹造　俗作篛是

邛竹中實而賣曰節弓
以片杖敲竹節段曰邛

樺籬雙毛如今之糧船以篾織爲席爲帆爲篷船
連帳艺廣韻篷織竹夾笮若要覆身毛

通是

通是

篊　笈　笓　籈

籊　菌　棶　籭

簎　椢　籡　籪

籙
錄

簏
篆臼

簇
篆臼
𥰲

簸
簸
勘
蕃

籏
筋
落
精

箕
籥
籀
篝
筆

笛
篆臼
𥫗
築
籞

籑
箕
篆
笒
籋

簍
如
茶
師
俗篆臼
籬
去細

籬
篆臼
柙
又臼
蕐
藩籬

四

笱　　柯　　榦

邾字無妙字有豪
字之無笱字

籧　篷　　　　孝工記妙胡之笱杜子春曰妙讀我為
邾胡地名芑笱讀為豪謂箭豪說文有

笶　　笣　　篏

施　　笆　　籭

笓　　簍　　雙

簝　　第　　箐　　篖　　簁

筏

竹

首部莫不明也周考布車莫席賣与蔑同案莫席是
壁中古文其字以莒也蓋許引之說段借也

當也

或也

又也

通也

无

箕虛呼懸鐘殼若一曰箕
竹罟荀一曰懸鐘鼓之橫

簿 籥

箽 筳

劃 筈

箆 簀

篲 筹

榦 箊

箊 篹

箒 篹

第 篆臣

弟本平柬之
次弟也
各本無此字今
依段説增入

簆 俗 篆臣

先盲竹笌先卽
簛之本字

簉 俗 篆臣

筲 俗 篆臣

薄一曰蠶薄周勃傳
勃曰織薄曲處生

簿 俗 篆臣

笆 篆臣

笹 古臣 竹

箘 篆臣

陳壽祺説可通用
而未詳其所據

笭 通臣

筌 篆臣

筟 篆臣

笞 篆臣

筍 通匕

筷 祇匕

筒 通匕 稿

篁 祇匕

篷 劉禮延日即帆之轉聲耳
帆篆作驅疑点通匕篷

篾 祇匕

篗 篆匕

滿 蒙匕

筥 篆匕 通匕

簔 祇匕

質 祇匕

簃 通匕 六匕

簫 篆匕 六匕

篹 篆匕

簥 祇匕

簹 祇匕

籧 篆臣 擢

御 篆臣 御

籭 祇臣 雙

米粽 粗

糥 藉

粺 濤

糇 餻

粘 竹米 黏 又作 亳

竹米

錢 祇臣 錢

籐 篆臣 籐

粘 黏

糊 糕

粥 肆篆臣 濤

糝 俗篆臣 餌

糊 俗篆臣 粘

糊 粗

棐 血 篆作 粲　　　粃 粲　各本篆文已正粲 今據經典釋文正

鍾文字正書粲字哲印今費衡色而妄改之。莊子塵垢粃糠印

糯 俗作 糯　　　糙 篆作 爛

檀 篆作 鐔　　　糯 俗作 稬

糠 俗作 蘪 又作 糠　　　粮 俗作 糧

粘 俗作 粘　　　糧 俗作 釀

粪 篆作 糞　　　粘 篆作 粘　从女妝省声

糙 篆作 粘 通作 壯　　　穀 俗作 篆作 穀

粍 俗 篆曰　　　粟 隸篆曰

秔 篆本曰　　　粕 通曰

粽 篆曰　　　　粳 篆曰

粲 篆曰　　　　粮 篆曰

籹 俗 篆曰　　　糖 俗篆曰

糕 俗篆曰　　　糯 篆曰

麑 篆曰　　　　糷 篆曰

糷 篆曰　　　　糲 篆曰

米系

八

糸

緩　緌　纀　總　統　綠　練　緱

史記孝景本紀今徒隸衣七緵
布接竹周禮縻人之總布

緅　纀　絛　總　緤　縷　總

緐

總乃總之誤體

綢　繪　緋　紳　經　緤　繪

絠　絭　長　繒　緄　紺　紿

籀文

緐

綏　繪　繰　綯　絢　繁　緅　繪　紕

系

綇　織　傶　緆　韜　綹　慕　紣

髭古祇此

雷浚曰
疑是　字

宋鳳翔曰廣雅
絢字芝字當曰此

今字畫篆在此

緅俗篆曰此

統　緞　繳　絞

絩　緣　絿　絨

今篆在此

篆曰此

篆曰此

繒　繰　紗　縲　縡　縱　緕　繸　紛

<small>俗篆臣</small>

晶累纓骨理也一曰大索也

<small>俗篆臣　　　　古祇　臣</small>

紸　縶　絉　繛　絁　累　縩　繂　緆

<small>俗篆臣　　俗篆臣　俗篆臣　　　　俗篆臣</small>

綫　絣　綜　繁　墓　綖　絪　繢　糸

俗篆作

唐時避諱
改世方俄

綻　綄　繁　繼　繻　縉　約　紋

袒衣縫解
亦或篆作　祖

隸篆作

俗篆作

一〇

緯　縝　綺　　繡　統　歉　糼

易繫辭佹俟天地
絪縕說文有縕

絅　自　縚
絪縕之……李善引
易天地絪縕……字皆从大……六段……字也俗又作氤氳……非

緯　縜　絅　緣　綟　絩　糾
祭統君執刈注引
周禮……封人置其緣
集韵縜我……綳
按縜从一……
按……字片……

穎　纕　繀　紃　纊　絅
　　縲　解　辮　綠　緝　絅
　　隸
　　綫
　　从米糸

縈　素　總　素　繂　緉
糸　　　　　絟　　　　紛
篆曰　　俗　　　　俗　篆曰
緊　　紖　　　　　緤

紉　綹　纛　總　絵　素　纕　紛
二　　　　　　　　　　　
俗篆曰　篆曰　或曰　　俗篆曰　俗　　
綑　市　翳　忽　紖　素　緤

羽葆幢也
羽葆也

纆　俗
　　篆臣
纏
纆居纆之誤
體六言

網　篆臣
网
或臣
网

紃　篆臣
絅

絁　篆臣
絁

練　俗
　　篆臣
綀

緋

綣

緩

纘　俗
　　篆臣
纘
經而纏之或體

經　篆臣
經

紜　篆臣
紜

絨　俗
　　篆臣
絨

綽　篆臣
綽

級

綽　俞樾曰
　　疑即

緗　或臣
綀

縄 篆曰 箅

摯 篆曰 馬

纖 鈕云疑古 當字段曰

繾 通曰

甕 隸曰 岳

甑 隸曰

鍾 篆曰

甌 俗曰 余 岳 网

緯 又曰 載

縵 祇曰

顙

嘂

塼 俗曰 我曰

鑪 俗曰

罐 俗曰 篆曰

网

絹　俗篆臣
幎　俗篆臣
麗　徒誤吏民

縵　篆乃臣
絓　俗篆臣　漢景帝詔

罪　隸
罢
星　俗

罟
罨
罩　篆臣

綽
罕
罽

驊
綽
罤

羂
罣

冒　俗篆臣
罰　篆六臣　絹

罳　俗篆臣　盦盦覆在皿芅
討　俗篆臣

網 羊 老 而 羽

一三

羥 祇也 空

老 耆 壽
者 篆也 毛隸也 耄 篆也
而 散 俗 篆也
羽 腏 俗 篆也
當也 六通 集

从自米声米古文旅非从老頭

壽 俗 篆也 从老省乞声
耄 俗 篆也
舗 俗 篆也 集韵翮通作翼
翮 隸也 翮飛艺诗嘉诗蟲飛
翌 篆也 翌立明翌日之翌
脏 无 篆也 也家婦曰翀即翅之
翮说文训飛兒
变文今異读

覺弓翱通見栔下

隸篆臣

毄篆臣以　玉篇翻　不倍　翻同

倍篆臣

又臣

羽未

翦 篆巳 翦 隸巳

翅 隸巳 翄 聲巳 翔

翀 篆巳 沖

脩 篆巳 俻 集韻以脩脩為一字

翼 篆巳

稜 稜倍

耒 稴

稇

掔 字 𦏩

塓 稜倍

𦏵

翔 篆巳 翔

翤 俗巳

翔 篆巳 翔 戠巳 紅

翔 戠巳 翁 戠巳 紅

翎 俗巳 沖 戠巳 零

翻 通巳 幡

候 篆巳 鎮

𦒂 俗巳 𥝖

耮 鑊

穅　俗篆臣　廅　廈屋也从广婁声一曰種七　耲

耗　俗篆臣　耚　　耤

耝　俗篆臣　耝　　耰　穜

耰　俗篆臣　楎　　耘　賴

種　篆臣　穜　　　糞　墅

耚　篆臣　　　　　慢懘也春秋傳曰駟氏慢今左傳昭十八年作聳耳

聳　俗篆臣　徣　或臣　嶐

耳　耳

聮　俗篆臣　耎

未耳幸内

聳聊

一五

肉　　　聿
肛　胴　肆　肆　聯　耻　聰　聊
　　　　　篆臣　篆臣　篆臣
仜　䏶　隸　𣜩　聯　耴　耍　肜
　　　　　又臣
　　　　隸

　　　　　　　　　　　俗　俗
胖　脎　肇　建　聲　聤　聳　䏭
　　　篆臣　篆臣　篆臣　篆臣　篆臣
仜　仜　肇　隸　聲　聯　塯　聊
　　　　　　　　戈臣
　　　　　　　　耵

胸　膺　腔　脆　膊　膈　膛　胚　胎

俗篆臣　　或臣　　　　　　　　俗篆臣

集韵腔脆同孕或臣媲管子
五行篇脆婦　不錯壽

臉　膽　胜　膈　膝　膺

俗篆臣　　　　　　　俗篆臣

白

一六

胅　腮　膡　腰　豚　肟　腋　胕

俗
篆
臣

膞　義　瘜　腃　尻　脬　濼　府

篆
臣

䐔　脘　膲　胳　股　腦　臞　腑

俗
篆
臣

俗
篆
臣

植　尻　隼　尻　瘤　瘤　臞　府

府文者臧也从
广付声引伸为

小腸大腸膏元膠三焦

膝　　膝
祗曰

豚　　胧
贖　　贖

膈　　骺
無篆曰

胞　　胧
　　　　睑

脚　　脚
伯篆曰

膞　　脉
胜　　脉

胮
膞

皆　　胮
無篆曰
今但皆

脞　　脞
內

睑

膈　　膈
祗曰

月擔骼狸骶

一七

眉　朓　朕　脃　朘　腕　脺　肺
　　　　　俗　俗　或
　　　　　篆　篆　通
　　　　　匕　匕　借
胃　　　　吻　脛　匕

　　　　或
　　　　匕

　　　　膌

脃　脾　臆　胺　膰　膝　膈　膁
　　　　　無　俗
　　　　　篆　篆
　　　　　匕　匕
　　　　　緟

　　　　或
　　　　匕

　　　　膰

脘　腰　膜　罘　骺
豚　第　胴　凶
臝　俗篆臣　亯　或臣　裸　臍　俗篆臣　臍
胵　脛　俗篆臣　脛　或臣　脞　臟　臧
朐　胝　股　臀　隸臣　或臣
臀　篆臣　腔　胼　俗篆臣
脹　俗篆臣　張　佇張如廁　左付戌十三年晉　肉　胱　一八

肮　膿　肓　脈　膳　膹　脈　斦　胊
倍篆臣　篆臣　倍篆臣　無篆臣　隸　玄臣　倍篆臣　雷沒日可通臣　倍篆臣

丸　盥　骨　福　膳　胖　�　斦　胊
从肉从骨者

春秋倍日石岁来歸振今春秋經
室十の年臣脈々碩古今字

腫夾脊肉也膊
玉篇脊肉也

脥　膜　服　臍　腊　胁　脊
篆臣　篆臣　篆臣　隸篆臣　隸臣　篆臣通臣　篆臣

霄　膜　崩　臍　耆　膧　脊
或臣
蕾

朕 篆曰

胭 篆曰 咽

腮 篆曰

脸 篆曰

腔 俗曰 篆曰 肉

脸 篆曰 鉎 或曰 肛 六曰

胜

胫 祗曰

臂 通曰

腮 祗曰

脚

腿 篆曰

臟 篆曰

腿 篆曰

膘 篆曰 彊

肉 自 至 白

一九

臉 篆臣 [印]　　腴 祇臣 [印]

腸 祇臣 [印]　　臐 篆臣 [印]

齰 篆臣 [印]

自皋 俉 篆臣 皋

至載 篆臣 [印]

致 篆臣 [印]

越 [印]

埶 [印]

賜 [印]

臺 篆臣 [印]
又臣 [印]

聲 [印]
[印]

臼疇 [印]
揚 [印]

舉 隷
篆臣 [印]
从手與声

舛　舜　隸　篆巳

色　艷　篆巳　　舌　弛　篆巳

舌　舐　俗篆巳

舟　舘　俗篆巳

舟　艦　篆巳

艫　俗篆巳

艋　俗篆巳　　舛色舌

胡　篆巳

舓　篆巳

玲　篆巳

舨　俗篆巳

艤　俗篆巳

舛　篆巳

二〇

艎　艅　舼　舸　艜　舫　艦　觯
祇曰　通曰　　　　　　　或曰
皇　餘　炎　柯　津　斿　龍　桴
　　　　　桼

艭　艪　艇　舿　航　舵　觯
祇曰　通曰　　　篆曰　篆曰　俗篆曰
雙　輪　桯　桿　舟　斾　柀　㳂

良　良 篆臣　見

艸董 俗 篆臣　　　艮 篆臣

翁 篆臣　　　良 篆臣　从富省上聲

藤 篆臣　　　莌 无 篆臣　　依説文

菈 篆臣　　　菈　　　豐

艸荍　　　豐　　　莇 州

良
州

廣正釋草翁薹蘆也集韻翁薹蘆草本處見菴翁集韻竹處見。

藤今字攅凡草之蔓生者皆曰藤

集韻荍荍乃芳

蓼　蕾　葳　漸　莘　芷　苪　莢

蘩　薔　點　靳　茻　茞　茜　茨

蘻　茷　苿　莫　茷　蒕　苕　萋

蔥　薏　薔　薔　莓　葪　草　蔔　蓬

隸艸　　俗　　俗
篆也　篆也　篆也

又通
借也

苔　莊　薔　蒿　蓓　茷　蓟　葆　蒜
俗　俗
篆也　篆也　無
　　　篆也

論語以救

芳　蓨　蓺　龍　蓨　蘜

揚　蘆　菫　蘧　蘧　薔

蓇　蘼　蘆　菀　蓈

蓇　蘜　蘆　蘺

篆　隸

某　曰

漢昭帝本紀叔粟當賦

部　蘺

隸
篆

篆
祗

朐　蓲　藚　蘜　蓳　蔸　蘠　藨　蘦

祇巨　無篆巨　俗篆巨　　　俗篆巨
朐　　匜　　寅　蒙　犭　苎　麀　蕈

尔正蓲荁音義
木或巨藚

藕　蘋　萩　莔　莫　苊　莌　蕨　蕁

俗篆巨　無篆巨　　　俗篆巨
滿　須　餯　辰　爽　明　茻　菒　蒙

又巨
蘱

花　萵　蒩　菹　葰　菰　蘆　蘿
艸

芋　蕺　蘱　芭　葯　茶　薑

漢書臣胹

二四

蓮　蕊　藉　義　夢　草　薆　荒

蓮　華　夢　蔆　蘦　蘇　薪　薑

脘　曽　薐　荄　薑　芘　蘼　蓋
　　　　　俗

　　　　篆臣

蘭　華　薐　菱　薀　薾　薿　簋

薙　藝　藤　蒂　茺　蕞　菽　葀

薛　茷　荔　薛　薙　藝　蔕

蘭 又臣 詩方秉蘭兮 漢書臣菅

蔄 茢 㹠

薆 蔄 蔥

葥 芚 藘

護 或臣 段臣

純 尃 茶 楙

茵 蕰 或臣

州 蒨 蕠

二六

亦古

薑 蘅 蘵 蘩 蘭 蕳 藥 蘢

二七

蒗 莚 蔗 葳 菣 蘵 蘵 蒗

艸部篆文字表

亭　亳

蕙　悲　蔧

薫　異

舊　舊

葳　葳

慈　慈

范　范

篆止　芒

卷　俗止

酋　通止　糟

菹　俗止

菓　俗止　果

荋　俗止　隸

蒞　篆止　隸

蕊　俗止

蒤　無篆　柳
段止

艸

檀弓誤蕲羽蕲周禮篆蕲止柳
蕲蒿字不得止柳

盇　篆臣　无

史記倉公俥迺發乳
上入缺盂盇見余正

炎　无　篆臣

鐵帛雛色也诗毳衣如鐵今長妻大俥雛也
蘆之物生者也則炎之鐵通

茇　篆臣

莞　俗　篆臣

薂　俗　篆臣

芊　通臣

芙蓉末宣　通臣　芙蓉末宣

芙　亦臣

荒　亦臣

茮　俗　篆臣

薐　俗　篆臣

莭　俗　篆臣

坒　祇臣　士

藚　隸臣　贇　曳

茮　篆臣

荒

茶 即檟云 [篆] 字

苜 [篆]祇臣 目 宿

茗 [篆] 之俗體

莤 祇臣 [篆]

茳 祇臣 [篆] 江

苓 篆臣 [篆] 苓

菌 篆臣 [篆] 菌

艸

莦葍注云余正葍葍則茈者
葍之鴻字薓疑通臣殺六臣椴

茬 即古 [篆] 字

筍 笋篆臣 [篆]

苣 疑苣之俗者

萑 祇臣 [篆]

莋 通臣 [篆] 又臣 [篆]

莝 [篆]

菰 [篆]

葫 祇臣 [篆] 胡

釋艸莖葍薇
蘑邢疏引本艸

凡葫瓜葫蒜
等字均不從艸

二九

祇旦胡又葫蘆即待鷫風八月斷壺是也單
呼曰壺卽呼曰壺盧今字旦葫盧不古甚矣

葢 篆旦
　　祖

紅 祇旦
　　紅

蓉 祇旦
　　窬

蔙
　　嶼

蒯 篆旦
　　蒜

蒗 祇旦
　　溰

蘘 祇旦
　　衮

葵 篆旦
　　宛

洪
　　紅

蒜 通旦
　　荃

　吳都賦封狶菇季云苆菇狶
　声許苆切段氏云即噑字
　廣韵菇莀洪同字

蒩 卽
　　糟宇

溙 篆旦
　　茶

蓻 祇旦旦
　　蠻

艸

葵 祇臣

蕨 祇臣

薛

藇 祇臣

薌 通作

蔬 通作

蒿 祇臣

蔻 祇臣

藏 提古

云扶薩作扶艸薩授薩即說文薛字俗作薛一變而為艸薩再變而為艸薩今又變而為艸薩矣

菩薩七一切經音義卷三

一切經音義引命止釋艸草眾莞完知古本作艸

薛

藪

蓯 祇臣

蔔 祇臣

藜

三〇

渝 祇匕　蔘 通匕　蕾 祇匕　遠 通匕　舉 本匕　碭 俗篆匕　蓀 祇匕　藁 祇匕

蔿 祇匕　蘜 篆匕　薔 本匕　藏 通匕　薩 篆匕　薵 篆匕　藕 篆匕　藻 祇匕　薔

遁 祇曰

蘿 祇曰

蘂 篆曰

薛 篆曰

蘡 祇曰

蘸 或曰

虙 篆曰
虎 隸曰

篦

蘭 祇曰

薆 祇曰

藤 祇曰

蘚 通曰

蘱 篆曰

䕆 篆曰祇曰

巍

虩

虪

艸虍虫

三一

虫

虤　虜　虙　蜅　蚮　虵　蝥　蝛　蛓

俗篆作此　　俗篆作此　　俗篆作此　　俗篆作此

虙息禮記
曰妃

淮南說林蚌蛤之病人
之寶也注之蛤中有珠
或曰

方言十一蟒武謂之
騰宋魏之間謂之虵

从虎从毌从力

俗篆作此　虚　　　俗篆作此

蝱　蝶　蛅　蛶　　　宋正虤字治字
林字之譌

三二

虫

蚍　蠟　蠀　蚘　蚝　蟒　蟀　藝
　　俗　　　俗　　　俗
　　篆曰　篆曰　　篆曰
蚜　纖　頁　絹　栽　膛　絳

蚍　螺　婦　蛣　蚘　蠊　蜂　蟀
　　　　　　　　　俗　　　隸
　　　　　　　　　篆曰　篆曰
逃　墨　頁　止　絹　鎌　蟬

祇曰

蟟　蠋　螺　蝥　蟓　蟄　蚓　蝣

俗篆匕　無篆匕

詩稍者蜀

蟕　蠅　蚓　蠀　蟒　蚾　蝥　蚴

虫

螺　蚹　蝶　蚔　蝶　蚼　蟄

祇匕

俗篆匕

方言蝶蟹

蛆　蝠　蠦　蠪　螺　蟈　蜓

俗篆匕

俗篆匕

古接

蟬

蝌 俗篆曰

蜘 無篆曰 或曰

矮

螬

蠐

蟨 祇曰 賣

蟻

蛛

蝪 無篆曰 正詩曰

蚓 無篆曰 蚓見爾 正詩曰 律

蛭 篆曰

蠍

蠵

蟪

虫

蟮　蚤　蚧　蝃　蚖　蚖　蜋　蚋

無篆匕

史记蜋蛆字
皆典蚰畜

蟮　蚤　蚧　蝃　蚖　蚖　蜋　蝡

當匕

蟃　蚖　蝝　蚳　蛆　蠆　蚖

俗篆匕
當匕

無篆匕
螺見尒止

篆匕

俗篆匕
蠆义
萬蠆毒虫蠆也
非

三四

蟓　蚚　蠽　蜦　蚚　蝦

蟓　蛓　蠜　蠚　鴗　蜈
　　　篆曰　　篆曰

蠜　壺　蟳　蠚　長　宋
　　　　　又段

　　　　　蠚
　　　　　頴好見詩蟓首字应曰頴

蟳　壺　蟳　螗　蠪　蟪　蛢　蜷
　　　　　　　俗曰　　　　　香

虹　蟳　　螗　蠪　蠕　蛢　蟪
古祇

湯　蟹　蝏　蟄　札　螢　蜒　衡

蟹　蚖

輷　螒

蜻蜓篆

蚗

蚙

蚪

亦从　或从　俗从

禮月令腐艸為螢今从螢

延長行也　延蚕後早切南方蚃也　一曰蜒蚰蜒

以段延是蚕蜒義不通

釋蟲蟥衡入耳郭注蚰蜒攻又

記鄭注卻行蟥衡之屬
虫

三五

衡虫　虱　蛂　蛛　蝸　蚕　蛤　蛙

蛸　蠆　蚔　蚖　蚓　蚑　蚱　蚰　蜂

蟲

烟　祇曰　　蝯　篆曰　　蜇　釋蟲蜇蜇　　蜫　篆曰　　蜊　段曰　　蟉　在蚰部方壺　　蛤　篆曰　　虽　篆曰
　　　　　　　　　　　冬蟲即　　　　　　　　　　　　　鑄之重
　　　　　　　　　　　　　　　　　　　　　　　　　文蟉蟉古曰

蛃　篆曰　　虽　祇曰　　蛲　蛲蛲玉篇川　　蝝　俗　　蜈　蜈蚣说文有蚣　　蜍　蜍蟒蝝　篆曰　　蝓　篆曰　　蛄　篆曰
　　　　　　　　　　　　丙一字　　　　　　　与蜈篆曰　　通曰　　　　　　　　　　或曰

蟪 蛹 蟄 埇 螂 厤 蟋 螳
篆巳 篆巳 祇巳 篆巳 篆巳 篆巳 祇巳 祇巳

螺 蝕 螥 蚰 彀 蟯 蜿 蟬 蟳
篆巳 篆巳 祇巳 篆巳 篆巳 祇巳 祇巳 篆巳 篆巳

蟓 篆曰 ☲

蟵 祇曰 ☲

蟠 祇曰 ☲

蝻 篆曰 ☲

蠍 篆曰 ☲

蟺 通曰 ☲

蟜 祇曰 ☲

蟾 祇曰 ☲

螺 祇曰 ☲

虫

蟄 祇曰 ☲

蟵 祇曰 ☲

蜦 祇曰 ☲

蟯 篆曰 ☲

蠹 篆曰 ☲

斯 祇曰 ☲

蟻 通曰 ☲

戠虫 篆曰 ☲

蠦 祇匕

冬蟲 隸匕 篆匕

螺蟲 篆匕

原蟝

蒼蟲

者蟲

單蟲 俗 篆匕 見山海經

臺蟲 篆匕

萊蟲

壹蟲

辰蟲

面蟲 俗 篆匕

廈蟲 篆匕 俗

黽蟲 篆匕

血

衄 俗臼

衄　臼可

峻

衃

珈

行

衛 隸臼

衝 俗臼

衛 篆臼

衛倉頡篇臼衛

衝 俗臼

衛 俗臼

衡 俗臼

从角大行声

衕

衣 裞

克

方言四袁緣之
衣乃之裞裯

袗

集韻袗与㐱目

祝

綫

袩

袊 無篆臼

按袩乃㐱之別體

血
行
衣

三八

衿　俗篆上入　〔篆〕　襟注交鈫也

襘　　〔篆〕　衺也

襟　〔篆〕上入　〔篆〕　裣交裇也余正釋器衣眥謂之

裇　〔篆〕　襟也裇洞謂之橦

橦　〔篆〕　方言衃洞謂之橦三襌襘袴跨也

製　〔篆〕

襂　〔篆〕

袊　　〔篆〕無

袚　〔篆〕血

裣　〔篆〕上又　〔篆〕見雜記士昏禮

橙　〔篆〕

襄　　〔篆〕

褓　俗篆上　〔篆〕通上

福　〔篆〕福

裓　〔篆〕

袋　〔篆〕賸橐也代戕俗賸幸賸ぬ

襫　〔篆〕

袷　袪　褒衣　襱
　　隸曰　篆曰　通曰
袡　襪　褱　襡　禮　　　　　褚
　　俗曰　篆曰　　　　　　　褥
　　　　我曰　　　　　　　　䙱

衣
儀加夫襚与斂字鄭注天襚斂衣也章
部曰稴斂衣也　襚即稴之異文夫篆曰袟

褾　璪

襦　襴

襺　襺

袴（俗篆匕）　夸
今匕褲尤俗

袙（隸篆匕）　

襹　帳

袍（篆匕）　袗

袙　宿

構　韝

襦　縷

衧　絆　襠

被（俗篆匕）　袂

襠　襀

袼　胳

易隸有衣袖注衣袖
以塞舟屈義于
敬寫通

袙（無篆匕）　袗
或通匕

袘（俗篆匕）　袗

袘　袗

褱　褏　裴　襑　裛　襘　禮

俗袖尤

俗篆臣

臣古祇
圭
臣今

衵　袿　袗　襒　襃　褵　袒

襢見子虛賦

臣無篆
臣

衣

臣或袒

襢

襢巾襢也詩襢褐暴露等今臣禮俗
衣

四〇

衰 禖 袊 捲 裯 褶 襻

篆文

无篆曰　无篆曰　篆曰　篆曰　篆曰　无篆曰　俗篆曰

禄　緣

衿玄服也　袗玄服也　衿在侍袷
服振之庄黑服也

周禮大禖按為媒之
別體

袒衣建解也袒裼之袒在旨但裼也二字異義今人用但
為語詞而袒乃但矣

褶見玉篇當曰

褒

襯 無篆从 方言曰甬襯

裩 俗从 褌

衲 俗从 納 与掩露 劉向九歎私納、

表 隸从 衰

襦 無篆从 鼻 方言丰桐之袴謂之襦即今犢鼻裩

衫 或从 繆

祓 篆从

祛 古祇从

袈 篆从 袈沙袈木从迦沙說文六畫 迦字篆當从迦

袶 或从

裝 祇从

袈 六从

裹 篆从

挬 或从

祴 篆从 孫星衍曰祴 之也字从此

梳 篆从

衣 西見

四
一

裎 祇匕 呈

襀 篆匕

襆 篆匕

襖 鈕云疑 之俗字

禩 篆匕 字亦匕襆

襘 篆匕

襋 篆匕

覊 俗 篆匕

見 覾

裯 篆匕

襀 祇匕

襉 篆匕 字亦匕禍

襛 祇匕

襠 祇匕

襘 篆匕

要 隸匕

覓 又匕

覞
覾 俗匕
覓
槻 俗匕
現 俗匕
頁 篆匕
覝 篆匕
角觫 俗篆匕 見 角

覞 篆匕
覜
覺 篆匕 从口
觀 篆匕 孟子覸字乃觀之
親 篆匕
覩 篆匕
覢 篆匕
覥 通匕
斛

四二

（角部）

觲　敿　觝　觡　觛　鰶　觓　解
　　彐　　齒　　　　　　　舡
篆臣　篆臣　距　觟　篆臣　篆臣　　俗篆臣
　　　　　　　或觜乃或觜之　集韻觓与舩同
　　　　　　　誤體　　　　　觧

觤　觖　觿　觚　觖　觡　觮
峙　考　觶　牲　村　珠　觽
觖里之　　　　角部又有　　古祇臣
正字臣　　　　觶字為觶之
　　　　　　　又有重文

言　谷　谷
讘　谽　磎
　　豁　谿

譽　谾
　　空

譅
讘
讟

誯

譧

讇

謶

譿

鱎

谷斕　　洪
潣

話

詀

譚

譇

譿

譩　謜　談　讓　詠　訞　訐　譕

俗篆　　　　俗篆

曀　畏　俚　褱　訹　誺　卦　譁

嘗

詽　謪　詨　謟　訽　論　詠　註

俗篆

飽　曙　眇　暬　藉　觀　橢　注

棥

言

譖　訑　訑　訛　謵　謞　讀

俗篆巳　俗篆巳　俗篆巳　　　　無篆巳

或通巳

詑　訑　謠　謝　譖　謷　讁

俗語云記
詐字當巳

四四

謫　諮　謔　讚　謇　謇　讜　詝
隸篆匕　俗篆匕　篆匕　俗篆匕　　　無　明
或匕

讞鴻蓋之之行草相似
讞義自辛也从水獻聲

謝　譓　譏　譏　讓　誠　讌
讋　惠　雚　斦　譜　竈　竈　寏

認 無篆 通作 侭 或 通作 譖

漢書儒林傳書魯因不肯仍認通作仞詞言難出也
茍子名篇外是者謂之認註認難也詞言書

誩 正鴒借方識匈字

譓 通作 田 譚 譅

訛 譅 譑 俗篆 譣

詻 居 譲 經

謊 詭 讓 讏

諰 思 註 譅
後漢書皇后紀輕
茬譚詞註言愿虛也

誓言 辯 評 平

四五

謫 番

調 讟

讟

譹 無篆 通此 咢 或通 諤

謥 祇此 惎

詎 通此 巫 又此 漻

誌 通此 老 又此 譤

譏 祇此 羮

讅 竟不行 謗 而羮

謹

誃 即譇之別 體篆此 羍 相訹浮也 經傳多此

誒 篆此 緣

誣 篆此

詢 通此 詗 通此 洵

訣 通此 渒 通此 珇

謠 俗此 吾

詾 篆正 叿 繫傳張次立補从 言非正字

諅 俗此 㖶

諑

設

謎 本曰 無疑 洪北江曰 即謎之正字
迷

謞 篆曰 謞
謞

謚 篆曰 謚
謮 篆曰 謮

讜 通曰 讜
譚 篆曰 譚

豆登 登今字詩于豆于登 登
䂿 俗

㲰 篆曰 㲰
號 篆曰 號

豐 篆曰 隸曰 豐
雙 祇曰 雙

豔 隸曰 豔
豓 俗
豐 隸曰 篆曰 豐

言 豆 豕 豸
豐 古文 豐

豩　豺　豪　豨　豲　　　豦　貆　貔　貁

豩
豺
豪　隸臼　豪
豨　俗　篆臼　見余毛
豲　篆臼
豦
貆　篆臼
貁　篆臼　蜜貂　經典臼　不正貂其　德音臼
貔

犯
豩　豻
犴

豥

貔

貝
賠

多
貝

獠　貊　狄　貓　貒　獲

　　　　祇

賄

四七

狶　狼　須　豹　貑　貄

貾　賅　脆　賫　賭　賒　贄　贓
　　俗篆作　　　俗篆作　　俗篆作　俗篆作
　　晬　　　　賜　賮　鐈　賷　書　藏

紙　　　　　　　又作
　　　　　　　　佝

　　　　　　　　　　　　或作
　　　　　　　　　　　　墊

貾　財　貤　賓　賧　贖　贀　贗
俗篆作　　　　　　　案埶手埶古通用
紙　賕　賍　賵　書　幣　　應

鴈 篆臣

賊 俗篆臣 从戈則声

贔 俗篆臣 从三大三目

賭 俗篆臣

蹟 俗篆臣

覘 俗篆臣

賬 俗篆臣

貴 隸臣

贊 俗篆臣

賡 在糸部為續之古文

責 隸臣

貼 通臣

貼 通臣

賣 為衒賣之正字

賣 買賣字 篆臣 在出部又貝部有賣篆臣

見 求 走

四八

賆 古通用 〔篆〕

賭 疑乃 〔篆〕之俗字 或乃 〔篆〕

字本乃都从人加貝旁又省乃睹耳

賻 通乃 〔篆〕

賺 俗疑當乃 〔篆〕

赧 當乃 〔篆〕

赤艶 當乃 〔篆〕

赤 篆乃 〔篆〕

走走 隸乃 〔篆〕 篆乃 〔篆〕 从夭止

賵 疑古 〔篆〕

睗 〔篆〕 廣韻十一模有 睗注云賭勝益

賽 通乃 〔篆〕

賺 疑乃 〔篆〕

贖 祇乃 〔篆〕

赧 〔篆〕

報 通乃 〔篆〕 亦乃 〔篆〕

趙 〔篆〕

趨　越　趕　趍　足　趙　　　趦　趼　蹀　蹭　蹄　趾　走

篆曰　篆曰　　　篆曰　　　蹱　篆曰　篆曰　篆曰　俗曰　篆曰　　　此　足

或曰
踵

踵追也踵跡也

趾本作止：足也前漢刑法志當斬
左止者笞五百注師古曰止足也

四九

蹢　踚　蹊　跆　時　跕　蹎　跂

（篆書字形八字）

<small>篆臣</small>

<small>正韻
時上
韻時
峰日</small>

跋　蹴　躁　踦　跑　跤　跗　跳

<small>俗
篆臣</small>　<small>俗
篆臣</small>

（篆書字形）

<small>或
臣</small>　<small>篆
臣</small>

足

跗 趹 踃 踑 跥 蹢 跰

俗篆

篆

俗篆

局
篆又

跔
呴天寒
足跔也

跌 踦 跤 跖 跔
且

俗篆

俗篆

見莊子

蹻 蹴 跸 踱

或篆

俗篆

五〇

躑　跤　慼　蹋　跡　蹄　跬　躔

俗　篆巨　古祇　古祇　俗　俗　篆巨　无

之　蹋　促　歲　訣　蹯　跬

躇　跙　歲　通巨　或巨　通巨　蛙

跐　疎　蹟　蹂　蹟　禮記巨跬

辿　由庶偽夊　蹠　蹟　古今字　墊

蹠　籍　墊

篆巨

踏

足

躂	跟	跤	跎	踞	蹊	疎	壁足

俗臂
篆臣
从辟止声

五一

足

踁 蹕 蹴 跧 跎 是 跗 踽

躛 蹯 跨 跮 疋 踸 跳 踦

踨　輊　蹴　徵　跨　躉　踞　跚　跋　蹺

俗臼　　俗臼　　俗臼　　又臼

踨　輊　蹴　蹊　蹭　跨　跎　跨　蹺　踴

篆臼　篆臼　篆臼　篆臼　篆臼　篆臼　篆臼　篆臼　篆臼

史記不能死
出我胯下

敖恐足也孟子曾西蹙
足字當從敖蹴躍也蹴
鞠字從之

足　身　車

身　騎　踦

躬　夸

躱

車較

䠥

漢書灌夫傳較驊宗室巨較惠帝紀陵驊邊吏作陵

是陵較通夌越也今經傳多以陵為之夌巨夌

軀

軆

躶

軃

躬

軃

躶

軒　輣　輈　車較

車

鞦　轍　轖　轎　軝　轅　轉　鞦

別體

軔同軔亼軔之

乘輦二方轎之四字　通用

前漢嚴助傳輿轎而隃嶺注謂路車也　按禹乘四載山

軝　轍　轖　轅　軝　軝

軨　轑　転　篝　轄　軝

牽　軟　轜　轗　斬　鞠　鞞　輾
　　　　　　　　　　　　　　篆臣　俗篆臣

藩　秦　　　歷　軒　車　倅　朝
　　　　　　　　　　轟

　　　　　　　　　　　　　或臣
　　　　　　　　　　　　　麿

轗　軛　軻　輫　緤　軥　鞀　轎
　　　　　　　　　　　篆臣　車
　　　　　　　　　　　轟

棧　梭　軗　輩　繻　　車　車　舊

輭
俗篆
通臣
軟
俗篆臣
軏
俗臣
軏
輴
較
俗篆臣
軋
又臣
便
武臣
柔
便弱也
又臣
便
武臣
便
便弱也
武臣
輭
輮
上而臣
轀
輪
輨
俗篆臣
楎
輇
頓
輯
篆臣
軝
輜
通臣
楯
輨
俗篆臣
頓
輯

輨
車

五四

轤　盧　　轖　屏

轍　俗篆臣　段臣　徽　或臣　徽　　徹通也　廢發也　二字義略別

轔　俗篆臣　　新附

輲　俗篆臣　輩

轅　俗篆臣　輨

輩　隸變臣　輩

軘　篆臣　軘

軓　篆臣　軓

軏　篆臣　軏

輵　魚就篇輵軺軘軸輿　輪輮英不臣轢

轉　俗篆臣　轉

輈　俗篆臣　輈

軑　篆臣　通臣　軑

軝　篆臣　軝

軏　篆臣　軏

輗　篆臣　輗

史記孟子荀卿列傳注輮者車威膏器也說文木部曰榻

盛膏器讀若過則輮印榻字

轖 篆曰 藿

軥 篆曰 車 又當曰 輯

輈 篆曰 精 當曰 緧

輬 篆曰 网

軥 篆曰 車 輯 篆曰 緧

軥 祇曰 緦 篆祇曰 槤

輬 篆曰 蔍 篆曰 輯

轋 通曰 輭 六曰 田 篆祇曰 輁

轋 通曰 輭 六曰 蔍

輱 轅軻當曰故 阿亦通曰 輮 祇曰 藚

車 辛 辰 走

五五

轉 篆巳

辛
辣 篆巳

辦 篆巳
从刀不从力

辭 篆巳
米

辰
農 篆巳

腥 古文

廴
遄
輕
遄从輕之誤體

迹 篆巳

隶
速 篆巳
來

追 俗篆巳
又巳

週 俗篆巳
祗巳
周

逮 篆巳

辤 篆巳

穠 篆巳

辦

追 俗篆巳

又巳鴻巳 鞭段說以
右飲字

逢 俗篆曰

迯 邀 遠 迁 遍 途 遐

（俗篆曰）（俗篆曰）（俗篆曰）

徐 或曰

周禮設國之五溝五涂

迺 道 遣 遶 還 迦 迤

俗篆曰

五六

遶　遷　逕　　迊　逨　迣
隸篆臣　俗篆臣　俗篆臣　同則　俗篆臣　　遍　遷　遍

　　　　　　　　即迢字　通臣

遶溪遠也　送　逴　遍　迴　迴　遘　遍
㴱溪也　篆隸臣

一切経音義巻一
云古文峋迢二形

适 篆隸

這 篆無
增勹者此也凡稱此簡㠯者簡是也俗多用這字非

邅 篆隸

迒 篆隸

迖 篆隸

迒 篆隸

逅 通篆

迊 篆隸

遙 通篆

進 俗篆隸

遷 篆隸

迀 篆隸
通用

迣 篆隸

超 通篆

逝 篆隸
通用

逍 通篆

透 篆當
故篆

辵
邑

五七

按石鼓詩有
遴字
止遴二刑卯遴之省文

逌 篆上　逌 通上

造 美上　語

逞 通上　逼 篆上　或上

邂 通上　遨 通上

遙 通上　遨 俗上　篆上

遜 篆上　邇 篆上

遴 篆上　邏 篆上　俗上

邇 篆上　耶 俗上　篆上

郙　耶 篆上　邑上

邑郙　郭　殷

廓　廖

郂 鼎 鄄 鄏 鄭 醊 醬 酤

祇曰 篆曰 篆曰 祇曰 祇曰 酉

柿 或曰

羨

酢 醢 醨

郂 鼎 鄄 鄯 鄭 醃 醎 醋

篆曰 篆曰 篆曰 祇曰 篆曰 俗曰

二曰 羨 鹹 臘 甙

鹹 臘 甙

酉

篆曰　血

釋

史記張儀傳振撟召
數百不服醳之

又巳

釋

雷浚曰
當穉

當

醊　醖　酖　釀　醻　酪　醱　醐
隸篆曰　俗篆曰　　俗篆曰　　俗篆曰　　俗篆曰

酏　醢　智　酊　酡　酧　醨　醒
　　　　　俗篆曰　當篆曰　俗篆曰　　通曰

醍 通匕 𨢏

醳 篆匕 𨤔 酉

金鋶 何匕

鏷 篆匕 𨰘
廣正釋器銑謂之鏊

鋒 隸匕 鏠

鑣 俗匕 鑣

鏒 酉金 鑑

醯 篆匕 𨡈

醨 篆匕 𥂁
五經文字曰周禮注作醨鄭
按醨上段借字正字未詳

錢 鐵

鉻 俗匕 鐵

鋐 𨬛

鋠 六〇 𣏌

鋤 鋸 鑰 鋟 塵 鎘 錔 鈝

俗
篆臣

斯 匠 鑪 㨮 鑱 鑄 銘 弔

段臣

薔

鑼 鏷 鍬 鉸 鈔 鏽 鏢 鍼

俗
篆臣

斲 儀 釗 統 弔 溝 燥 戚

戚戊也戚年字

立臣代

金

鐗　鑼　鏵　鋣　鍋　鉋　鑼　鑖

鐯　鐘　釘　鉤　楡　鈍

鑄

鑖　鍔　鋤　鍍　鋃

橋

劉　釕刃也　釣刀

鉏

鉅

鐯

鈯

銼

匜

鑄

鑽

匜似羹魁柄中有道可以注水酒盥急就
章銅鐘鼎鋌銷鉋銚是匜鉋即一字

鏀　鈺　鍰

鎬　鈱　鎇

鐠　鉄　鎖　鐖　　　鑒　錭　鈑

小篆
通巨

榷

鈶

辟用破世鈑　方言　戴木為　通巨
器曰錄　注析破之名

奉
軸

綠
圓

匁

鎖匠也史記石室
金鎖賓宀匱字

鍐　鈩　鑕　鎰　鍉　鎚　鈑
　　　　　　　俗篆巨　　　　　錄
鑴　尸　質　溢　晁　鉎　鉹
　　　　　　　　　戈段
　　　　　　益　鑴　銲

巨茶

錧　輨

錣　俗篆作　鏨

鐵　俗篆作　鈇　或段　幟

鐶　篆作　環

鈆　鉛

鏗　篆作　鬲　通作　壃　又作　臤

錫　無篆作　鑞　詩釣膺錢錫

鏜　金　鍠

鋼　藇

鈇　鈇

鈑　版

鐯　鏃

鉼　篆作　餠

鋈　俗篆作　縊　漢書食貨志藏

鍟　俗篆作　縊　鏹千萬

鍟　六二　斷

鍈　釘（篆曰）茉　部木

錫　閯（通曰）舉

鋼　劉

鉈（無曰）鈡　戈曰　匝

鍪（俗篆曰）痳

錢（當曰）襲

鈿（俗）田

鈺（祇曰）汃

鏘　鎗（當曰）瑲

鑛（篆曰）璜　卅

鈇　宋

鉬（俗篆曰）芏　芒艸尚也鉊刀

鉭（俗篆曰）芏　尚也

鉈（篆曰）詳�下

鉢（篆當曰）盤

鈴（即曰）琜

銘 篆从 石

釗 篆从 鏉

鏊 琹

鎖 通从 瑣

鐰 篆从 鏢

鐠 篆从 礄

钁 通从 钁

長 跐

金 長 門

鎧 篆从 芑

鐏 篆从 鐸

鎏 卯 鐊 之別體

鐏 篆从 櫓

鑒 篆从 鑑

鏽 篆从 鏞

鑷 王肅同鈱段氏云即 茲爾

鎈 疃

六三

門
閣　閨　闈　闞　閏　間　肆　賜
　　　　　　　　俗　隸
　　　　　　　　篆　篆
　　　　　　　　臣　臣

學　梱　衛　臣　腸　閣　隸　鬢

　　閖　閂　閭　闥　闇　　䚘
閉　　　　　　　　　　　
　通
　臣
　　祅　閑　鍵　闢　閣　　鑽
佝
又之通
臣
飢

閥 通上 伐
閶 通上 達

阜 隋 俗篆上 墥
陽
陸 坫
陰 篆上 隴
阮 篆上 沈 篆上 關
陡 門阜篆上 庆

隘 俗篆上 陜
陵 塿
㝊 庌
陞 坏
隯 篆上 塲
陌 佰

六四

陀　際　陌　隑　隨　阢　馮　隕

師　塊　阞　壥　陭　阠　傊　膏

陲

陁　隩　阰　俳　隓　隮　際　陡

師　威　陞　陫　壥　躋　隙　跟

塊　韭　壥　齊

陣 俗篆作 䡅

陸 無篆作 君

隧 燧

隘 無篆作 晻　隘當是暗之譌字

阢 古作 營

斜 篆作 禿

跨 俗作 夸

隩 篆作 䧹

陸 無篆作 坴

隳 無篆作 隓　隳見史記

隆 坴 隊

阡 祇作 千

隔 篆作 䧭

陝 篆作 夾　陝從史印古文書字

廣正釋詁一陞上也二陞進也神記因名山升中于天注上也
呂覽孟秋農乃升穀注進也陞升義通

陸見史記

阜 隹 隶 雨

六五

雍 隸
篆巨
離

雜 篆巨

睢 俗
篆巨
睚

雚 篆巨

隸 俗
篆巨
隸

雨 霰 篆巨

霧 俗
篆巨

霑 篆巨

離
離

集 篆巨
集

雜
餘

霍 篆巨
雞 在雔部

霖

霑 俗
篆巨
淫 或巨
霖

霹 靂 霍 霣 雷 雪 雺 震 霖 霏

雨　面

廣疋釋訓雺蒙也雨也
即詩零雨其濛字

集韵霣本

俗从

篆从

隸从

段氏曰
當从

从隹　在隹部

雺　團

霑　俗上　篆上

雯　篆上

霙　篆上

霳　篆上

雲　俗云卯

對　俗

霽

面醜

黷　俗上　又上

須有沬之古文

甎　雷

霝　霝

霃　霃

霞　通上

霏　通上

霾　霾

霍　霍

壓　篆上　壓

革
面

鞅　鞈　靽　鞍　鞿　鞲　鞁　醞
　　　　　　　　　篆曰　篆曰

集韻鞁与鞼同左傳桓二年藻率鞞鞛
注鞞佩削上飾鞸下飾見鞞下
刀輔上飾集韻六臼鞼佩
詩鞸琫有珌釋文瑑人臼鞼佩

鞧　鞥　鞁　鞈　鲍
　　　　　　　篆曰

玉篇靳上鞧同

集韻鞍与鞁同

鞝
緒

鞏馬勒也詩抑馨
控志傳上馬曰控

左傳鞍鞊

鞿之別字

鞞為鞞

祇曰
祇曰

無篆
應曰

無篆
應曰

無篆
應曰

俗
篆曰

無篆
篆曰

鞠　鞮　鞥　鞙　靮　鞃　鞁　韈　鞭

<table>
<tr><td>鞮</td><td>今字 顛革</td></tr>
</table>

鞠
　古通
　借止
鞲

鞮　今字
　　借止鞥
鞥　篆止
鞙　俗止鞙
靮　篆止鞙
鞃　俗止鞭
鞁　篆止束
韈　祇止束
鞭　草革

　左作止鞥

　古通止鞮

韉　靷　鞘　靬　靺　韁　鞾

鞭
　篆止
沙

鞨　篆止
梢

鞘　俗止
韗

靷　通止
靷

靬　俗止
鞴

靺　篆止
稻

韁　繩

鞾　韆

　　為馬之重文

六八

韝 俗篆是

鞏 韞 韝 韓 韉 篆是 韃 祇是 鞂 祇是

篆是 篆是

韓 韙 韜 韜 韝 韗 鞭 篆是

隸篆是 俗篆是 篆是 篆是 篆是 連是

韓 釋字見韓字重文

靭 通作

韡 篆作

輔 篆作
韓 篆作

韮
韲 音韹
韹 隸作 音韹
韹 篆作

韝 篆作

頁 頍 無篆 應作 沫 書所命曰頍
頛 篆作 彭 韻 通作 埍
護 俗作 篆作 澕
韹 無篆 通作 鍠 或通 喤

頼 韋 韮 音頁
頛 俗作 類 釋詁砠積病
頼 保

顱　顲　頤　顪　頤　顁　顡　類　頻　頷

無篆巨　或巨　古祇巨

玉篇顁毛乇
与翕目

顬　頏　顒　頯　頌　顈　額　顆
通巨　　　無篆巨　　　古祇巨

顴　頩　順　頤　顋　頤　頟　賴　顛
權　鞲　盾　凶　凶　顄　顤　顂　顝

　　　　俗篆　俗篆　俗篆　俗篆　俗篆　可作
　　　　应作　作　　作　　作　　作　　通作

順　　　　　脾　　　　　　　　　眞
顒　　　　或作　　　　　　　　　睇

案字典頤顋二字為凶之古文非

顩　頹　顪　顤　顂　顉　頊
顳　顲　顳　講　顳　羈　頊

　　　　　　史記歡若壹一　篆作　可作
　　　　　　今漢書作講

頁　風也。
頁　也。

風　觀　顥　頪　題　領　頌　頒　預
　無　篆　篆　篆　篆　篆　鴻　通
　篆　曰　曰　曰　曰　曰　曰正　曰
　曰　　　　　　　　　　　　曰

見周禮

飍　顑　顯　頪　領　頹　頮
　　篆　篆　篆　篆　祇　篆
　　曰　曰　曰　曰　曰　曰

肅

食
蝕　飂　颯　颺　飆　颮　颲　飂
篆作隸作　　　俗作篆作　俗作篆作　俗作
風

七一

餞　颺　颮　飄　　　颭　颯　颶
　　　　　　通作　或作

通作

饐　糧　糝　飼　飤　食

糗　餲　餳　鑯　餂　飱　饐

飤　飤　飤　飤　飤　餔　通飤

俗　篆　無　無　或　隸　篆　食

飤　飤　飤　飤　飤　飤　飤

餹　餛　餬　鎌　鋪　脩　飤

飤　飤　飤　又　或　飲　飤

餘　餘　飴　飤　飤　篆　餔

食　武　或　又　飤　隸

飤　通　飤　飤　餂　飤

醞　醞　飴　饒　餍　飲

又　食　飤　飤

飤　飤　餚　餚

餘　饘　俗　餕

飤　飤　飤

醞玉篇私也飲尔正私也
二字有同義故通叚

餚　厭
父之重　俗飤
乃餚　厭

餐　餳　飣　餕　飤　飼　餘　飯

食

無篆巨

俗篆巨

春秋傳曰謂之
餐修字巨餐

饟　饎　餅　餭　餬　麼　餳　餌

餉　餞　飯　餳　噎　糜　瀡　鎚

饕　饊　餤　釘　餘　餕　餛　餘

饕　饊　餤　釘　餘　餕　餛　餘
篆臣　　　篆臣　祇臣　篆臣　亶　篆臣　篆臣
　　　　隸臣　　　隸臣　篆臣
　　　　　　　小　　　乂臣

餅

殄　餼　饍　饔　鈕　餀　餦　餭
殄　餼　俗臣　隸臣　俗臣　祇臣　祇臣　祇臣
殄　殄　膳　　　料　豆　豆　皇

錂 篆曰

饞 俗 篆曰

首 首 隸 篆曰

香 香 隸 篆曰

緋 菲

馬 馬 篆曰

馬 篆曰

駞 毛

食 首 香 馬

饒 俗 高

饞 篆曰

鹹

馥

祕

馰 駻

駄 俗 篆曰

駝 俗 篆曰

佗負荷也李頤曰凡以疆馬
載物謂之負佗佗駝駞駄皆
为佗之俗字

馳 俗篆匕　駈 俗篆匕　驥 篆匕　騋 血篆匕　駿　駊 無篆匕　驊

之省文

邪家煒曰駒邁

周禮夏官敘皆
馼釋文未二匕駿

駃 俗篆匕

騾 騄 駃 騉 駐 駓 騄 騾
俗篆作 俗篆作 　 　 　 俗篆作 俗篆作 俗篆作

駼 騋 駩 騉 駐 騔 騄 騾

驕 駤 駃 駾 騀 驋 駟 駤 駵
篆作

驌 駉 駽 騄 駶 駉 畫
俗篆作 　 　 或作 通作

驗 駻 詩作解…角弓今作駥 驌 騁 駣 駰 畫

驗
俗篆作

驌

馬

七四

駃　駴　騨　騩　駿　驎　騗　騛

驊　龖　戙　貘　耳　戙　橢　鱗

馸　驗　駣　駤　騠　騱　騬　騆

骨
髐

骺　髊　骹　骼　骭　骾　騧　騾
　　　　　　無　　　篆巳　篆巳
　　　　　篆巳
髀　　　　　　　　　　　　騾
馬　　　　　　揚雄傳折骨
骨　　　　　　拉骼

髓　骹　骴　骱　骴　骲　舊
隸　玄　　　　　　　祇巳
篆巳　篆巳
七五

髖　䏏　骹

髁　塙

　髟戀

髟農

髟冉

髟彔

此字今俗通行旦腿說文所無俞樾曰
豈嘗謂戚九之戚其股執其隨
貝六三艮其腓不極其隨而遯字卯古
骹字隨聲妥聲相近古段隨字
之以世依其聲製衣
骹字此說精當

集韻ㄣ發同

碑蒼髟農三亂髮也聲說
文亂髮也　按髟農聲同

類篇髟耳与髟聲同

髮　髭　鬘　鬒　髻　鬋　鬌　髡　髢

今字無　篆匕　或匕　篆匕　俗篆匕　俗篆匕　影門
　　　　　　　　　　　　　　　　　　　昂

醫髮長也　鬱芳髮兒　通匕

須　方　篆匕
俗　　俗篆匕

鬚　髴　鬘　鬤　髲　鬒　鬖　鬀
篆匕　篆匕　俗　俗篆匕　篆匕　俗篆匕
　　　　　　而　　　而匕

髮　篆臣　韻

髻　通臣　結

髮　隷

髻

鬑　祇臣

鬚　祇臣

鬆

鬢　　環

鬠　裏

鬧　疑是謀之俗字　謀　之俗字

鬲

髾

鬚　通臣　曾

醫　祇臣　曾

鬱　　爭

鬚　　隷

鬌

鬼部

鹵

魚　鮺　隸

鰱　鮏　俗　篆匕

鰓　鰓　俗　篆匕

鮻　鱐　鰄　篆匕

鰓見漢書

鯠　鯗　鱠　篆匕

則鯪陵子
以通段

鰍　鮦　鰻　俗篆匕

鰍俗
篆匕

集韻鮦與鮦同

楚詞天問鯪魚何所
注鯪鯉也有四足出
南方吳都賦鯪鯉若
注狀如獺鱗居土穴
中性拔抵食蟻以
其穴陵陸似鯉故名

鰣　鱸　鮓　鼈　鯊　鯖　鯡　鱗
　　祗巨　俗篆巨　無篆巨　通巨　　　魚
　　　　　　　　　　　篆巨

魛　鰐　鱧　鮂　鮭　鯤　鯪　鰢
　　俗篆巨　俗篆巨

七八

鰷　鯵　鮆　鯤　魶　魷　鯉　鰲

俗篆匕　　　　　　　　　　俗篆匕

鱒　鮫　鯹　鰻　鱍　鰭　鱔　鰯

　　　　俗篆匕　　　　　無篆匕　俗篆匕

古匕通

鮮 鮮

集韻鮮與蚌同居屬山海經嶋水北流注于杅水其中多鮮魚其狀如鼈其骨如羊是鮮者旦屬非蚌屬

也訓与蚌同非鮮蔵
段鮮方之似乃

鰁　鮪　鱏　鮎　鮫　鮀
　　俗　隸　俗　通臣　篆臣
篆臣　篆臣　篆臣　　　　魚

鱠　鱒　鰻　鮶　鮭　鮋
　　俗　通臣　篆臣　篆臣　篆臣
膾　篆臣　六臣　互

鮇　鮍　鯖　鰈　鱄　鰽　鰭　鯰
　　篆　通　篆　篆　篆　篆　祇
　　曰　曰　曰　曰　曰　曰　曰
杚　魡　精　歸　濘　鮍　時　昌

鮨　鰭　鰗　劋　鰍　鱸　戲　鰲
篆　篆　祇　俗　篆　篆　通　祇
曰　曰　曰　曰　曰　曰　曰　曰
　　時　　　新

魚

鶂 鶼 鴿 鶬 鳶 鱶 鱏 鱛

鴄 鵣 會 鴹 雙 羕 魚 潛

八〇

鴄 鵣 鵲 鴹 鶴 鱸 鱭 鮋

鵡（俗篆巳）鶪（篆巳）戴　鳶（古通戈巳）鷄　鵻　雞　鸜（俗篆巳）鶒（俗篆巳）

鵬　朋　鶖　鮑（篆重文巳）鷄　鷚（無篆巳）鶵　鸜（俗篆巳）鷯　鶃

正鵙母繹文
本六巳羊

鶀　鷗　鵁　鸕　鴽　駕　鵝　鴟

鳥

　　　　　　無　　　俗
　　　　　　篆　　　篆
　　　　　　上　　　上

鸞　鵝　鷗　鵡　鵪　鵲　鴉

　　　　　　　　隸
　　　　　　　　篆
　　　　　　　　上

　　　　　　　　又上

雖

鸝　鶙　鶖　鶌　鶄　鷗　鷃
　　　　　　俗作　俗作
　　　　　　篆作　篆作
雞　離　鶅　鶬　題　鷃　匹
篆作
　　　　　　　　　　本言
鷄　鴰　鶪　鶍　鵝　鶬　鶹
俗作　　　俗作　　　無作
篆作　　　篆作　　　篆作
　　方言　　　　　　　　　本作
余正爰居　結
居　鶹

鳥

鷗　鶾　鶋　鷴　鳦　鷞　鵬

見今正
俗篆

匠

八二

鵝　鷫　鶷　鶬　鵼　鶵　鶹
俗篆　　俗篆
又篆

難

鵽 俗作 鶺

鷗 篆作 鷺

鵂 篆作 雨

鶴

鷺

鵠 俗作 胡
尒止胡鳥莊子
有鵜鴂

鴛 俗作 雀
鴛釋鳥牟毋卅月
令田鼠化為

鷹 篆隸作 鷹

鶴 俗作 雀

又作胡鳥

田
五經
文字
引

鵌 祇㠯　余

鶵 通㠯　鶖

鶬

鴛 通㠯　脊 當㠯　精

鶪

鷀 通㠯

鷈 祇㠯　篆㠯　雞

鶀 通㠯　帚

鵝 祇㠯　忌

鷀 通㠯　脊 當㠯　精

鶬 祇㠯　盾

鶆 通㠯　脊 當㠯　精

鷾 俗　遂

鷔 祇㠯　式

鶒 祇㠯　茶

麿　麾　麻　麥
　　　　　𪎭　麿　麾　麿
　　　　　　祇巨
　　篆巨　隸巨
　　　　　　釀
　　糠　鞠　輪　酉　巢
　　　　　蒜　𪎭

方言十三麰麹也
廣正變本巨釀

麗　𪎭
麾　　見韓詩
篆巨
曠

翹　麵　𪎭　麩　麥
俗　俗　　　篆巨　無
篆巨　篆巨　釀　糠　麰
　　　　　　　集韻与麰同見
又巨　麵　　　麰下
粘
戎
巨

麻　麿　黃　黃　黇　黊　黌

俗　篆曰　齡　篆曰　　　　黌
篆曰　麻　黈　麻　鞋　黔　黌
麻　　　黔　　　　　　　　黈

　　　　　　　黅　黈　黅
糜　　黅　黕　涅　黈　黔
篆曰　　黔　　坐　醇
麻　　　　　　　　黔

鈕云疑注之俗
字六曰主

大戴子張問入官黇銳
寋耳當曰充

麻　黃　桼　黑

八五

黛 黫 黴 黝 顥 黜 黶

俗
篆臣

篆臣
通

篆臣

篆臣
上通

俗
篆臣

在多郭
之重文

見周禮黬又
之別體

隸臣

驊 篆臣

黻 绣

黼 俗臣

鼁 鼀 篆臣

鼌 鼅 俗臣

鼄 可臣

鼀 之異

鼓 鼗 鼙

鼎 將鼎

馨音 棣臣 兆鼓 篆臣 戎臣

之異字

廣韻鼖鼓声也音形隆鼛音形鼓声也

按鼓參陸鼓音義同晨行字

鼠

鼞　鼞　鼤　鼨　鼥　鼩　鼪　鼫
　　　　　　　　　　　　　　　俗
　　　　　　　　　　　　　　篆
　　　　　　　　　　　　　　曰
　　　　　　　　　　　　　　是

之諸字

爾止鼶鼠釋文
本六曰臬

鼫　鼥　鼪　鼩　鼨　鼤　鼞　鼞
　　　　　　俗　　　　　篆
　　　　　篆　　　　　曰
　　　　　曰
　　　　　有紀鼠
　　　　　爾正山海經註
　　　　　振音義當曰晄

鼣爲鼥之誤體

齒　鼻

鼻　齯　齡　鼽　齴　齱　鼸

鼻　鼽

齒　齯　齒　齡　齰　齗

齒　齒　齒

齯　齦　齘　齝　齞

齣　齞　齗　齰　鼽

齴　齜　齗　齯

俗　篆象匕

鼮字黨鼻塞也

豈邑集韻寒也

齫　齘　齝　齟　齩　齗

齰齘　齟　齦　齭

篆曰　俗曰　無篆曰　漢書曰齟

齡　齘　齟　羞齒　齭　齦

齫　齟　齝　齡　齝　齗

楚辭　篆曰　俗曰　篆曰　羞齒無篆曰　俗曰

史記曰　倨

齲

通曰　齡

輨

春秋傳曰郗有子
仿齒今曰羞齒釋文

龍

會

八八

「作篆通叚」五卷，為王福厂先生原著，韓登安先

生校補。後世文字敘偁括「說文解字」為篆嫒師

者於後起之字每感束手，港今韻圖為不可坐

又畏人詬為瞕於文字之源，得此「作篆通叚」，

如獲津梁矣。此本，余頃以等籌刻之類整讀益

登安先生，厚承雲愛，以此稿見閟，於得撗

誦機之會。

余維文字者，記錄語言之符號，歌条也，社會

日繁、新詞遽增、口語固可相隨、然文字則
恆滯後於此。不得已乃借音讀與新興事
物名稱相同之字以記寫視之、雖不必為其字
然讀之實乃其聲、所謂假借、即由是生焉。
假借音類一為本字之假借、一為本字
之假借、蓋本字之假借乃以他字代別一事
物、許慎所謂「本無其字、依聲託事」是也。
惟許以「令」、「長」為例、則實為引申。蓋本字之

假借，苦字應與別一事物了斷閑係為焗火之「主」借為主爾言之主曰冥之「莫」借為吾

定之詞，始為正例。

吾本字之假借，實即古音通借。究其原

因有二：一乃本有正字，以為者抄書一時筆

誤，逡世邃沿以成習。古代傳經，多由師口

授，弟子筆錄，倉卒之間，得其音而別其字，

此亦等可能者。載因地方習慣，宣成為一字。

『孟子‧離婁』云:『蚤起,施從良人之所之』以『跳蚤』之『蚤』為『早晚』之『早』,即屬此類。二乃初為正字,如疑肉諧氣詞『歟』,其先借動詞『與』為之,後雜別造『歟』字,猶用『典』何相沿并替。今『作篆通段』所收錄均各後起字,原為本義乃以古音通假之讀以表之,審其与起處以同聲平通假為先。如『艸部』之『菇』字為等西各、遹的聲与相同云:『菇』代之,坐蓋由一字之

聲而滋生之義乎形聲字擇吉乎通也。又
同一部之「盫」同聲兼之字不易得，乃借音
讀相近之「鄴」字為之，此兩韻異聲兼之通
借也。心盫先生踵福老之業而增益之
（殊筆所作，考其新增
竹為幅遠溢於舊，如頁部福老原收字三十
一，心盫先生又增收十六字其中「頵」字已
者通借之篆作「頊」，今漫據「詩·周南·麟
之趾」中，「麟之頂」借作「麟之定」增於「定」也。

此均有禪於原著者。王輔嗣老很精
小學，後先輝映。國權學鑫淺陋，拜讀
是書，惟有銳嘉贊嘆而已。
一九六七年十有馬國權敬跋

《作篆通假》五卷，為杭州王福庵先生（一八〇八—一九六〇）原著，蕭山韓登安先生（一九〇五—一九七六）校錄。後世文字數倍於《說文解字》，作篆治印者於後起之字每感束手，從今體雖無不可，然每畏人詬為昧於文字之源，得此《作篆通假》，喜獲津逮矣。

文字為記錄語言之符號體系。社會日繁，新詞逐增，口語固可相隨，然文字則恆落後於此。世遂沿以成習。古代傳經，多由師口授，弟子筆錄，倉卒之間，不得已，乃借音讀與新興事物名稱相同之字以記寫，視之雖不必為其字，然讀之實乃其聲，所謂假借，即由是生焉。假借有兩類：一為無本字之假借，一為有本字之假借。無本字之假借，乃以「蚤」為「早晚」之「早」，即此字代別一事物，許慎所謂「本無其字，依聲託事」是也。時《中山王鼎銘》已有從日棗聲之▢矣。惟許氏以「令」「長」為例，則實為引申。無本字之假借，其字應與別一事物了無關係，若燭火之「主」借為主要之主，日冥之「莫」借為否定之詞，始為正例。

有本字之假借，實即古音通假。究其原因有二：一乃本有正字，以著者或抄者一時筆誤，後世遂沿以成習。古代傳經，多由師口授，弟子筆錄，倉卒之間，得其音而別其字，此不無可能者。或因地方習慣，寫成另一字。二乃初無正字，如疑問語氣詞「歟」，其先借動詞「與」為之，後雖別造「歟」字，然用「與」仍相沿弗替。今《作篆通假》所收錄均為後起字，原篆本無，乃以古音通假之法表之。審其旨趣，當以同聲系通假為先。如「艸部」之「菰」字為篆所無，遂取聲系相同之「苽」以代之，蓋由一字之聲而滋生之若干形聲字，於同聲系之字不可得，乃借音讀相近之「鄂」字為之，此所謂異聲系之通假也。又同一部之「▢」，《孟子·離婁》云：「蚤起，施從良人之所之。」以「跳蚤」之

登安先生踵福老遺業而增益之，硃筆所作，皆其增補，篇幅遠溢於前。如頁部福老原收字三十又一，登安先生又增收十六字，其中「顁」字已有通假之篆作「頂」，今復據《詩・周南・麟之趾》中「麟之頂」借作「麟之定」，增加「定」字，此均有裨於原著者。王、韓兩老俱精小學，後先輝映，拜讀是書，惟有歡喜贊嘆而已。

南海後學馬國權敬跋

國家圖書館出版品預行編目資料

作篆通假／王福庵原稿；韓登安校錄.
-- 初版. -- 臺北市：蕙風堂，民88
　　冊；　公分
　　ISBN 957-9532-87-7（上冊：平裝）.
　　ISBN 957-9532-88-5（下冊：平裝）.

1.中國語言－文字－形體

802.294　　　　　　　　　　　88014026

作篆通假（下）

著　作　者：王福庵
發　行　人：洪能仕
發　行　所：蕙風堂筆墨有限公司出版部
地　　　址：台北市和平東路一段七十七之一號
電　　　話：（○二）二三九三一六四一～二‧二三五一二四五二
傳　　　真：（○二）二三二一四二五五
郵撥帳戶：○五四五六六一蕙風堂筆墨有限公司
批　發　部：蕙風堂畫廊板橋店
地　　　址：板橋市文化路一段二七號
電　　　話：（○二）二九六五一三五八～九
傳　　　真：（○二）二九六五一三三五
郵撥帳戶：一三四○一六六九蕙風堂畫廊
美術編輯：意研堂設計事業有限公司
封面設計：康志嘉
地　　　址：台北縣中和市中安街一○四號二樓
電　　　話：（○二）八九二一八九一五
定　　　價：新台幣三○○元
中華民國八十八年十月初版
著作權所有　請勿翻印
法律顧問：張秋卿律師
行政院新聞局出版事業登記證局版臺業字第四○九二號